LE
Retour à la Vie,

MÉLOLOGUE,

FAISANT SUITE A LA SYMPHONIE FANTASTIQUE

intitulée :

Episode de la Vie d'un Artiste,

PAROLES ET MUSIQUE

DE

M. Hector BERLIOZ.

(*Montagnes d'Italie. — Juin 1831.*)

Chez Maurice Schlesinger,
Rue Richelieu, N° 97.

1832.

LE
RETOUR A LA VIE,

MÉLOLOGUE,

FAISANT SUITE A LA SYMPHONIE FANTASTIQUE

intitulée :

ÉPISODE DE LA VIE D'UN ARTISTE,

Paroles et Musique de M. **Hector BERLIOZ.**

(Montagnes d'Italie. — Juin 1831.)

> Certes, plus d'un vieillard sans flamme, sans cheveux,
> Tombé de lassitude au bout de tous ses vœux,
> Pâlirait, s'il voyait, comme un gouffre dans l'onde,
> Mon âme, où ma pensée habite comme un monde;
> Tout ce que j'ai souffert, tout ce que j'ai tenté,
> Tout ce qui m'a menti comme un fruit avorté;
> Les amours, les travaux, les deuils de ma jeunesse;
> Mon plus beau temps passé sans espoir qu'il renaisse;
> Et quoique encore à l'âge où l'avenir sourit,
> Le livre de mon cœur à toute page écrit.
>
> (Victor HUGO.)

CHEZ MAURICE SCHLESINGER,

RUE DE RICHELIEU, N°. 97.

1832.

Cet Ouvrage doit être entendu immédiatement après la Symphonie Fantastique, dont il est la fin et le complément. Il se compose, comme l'indique son titre, d'un mélange de musique et de discours : on peut l'exécuter *dramatiquement*. Dans ce cas, l'orchestre et les chœurs invisibles doivent être placés sur le théâtre, derrière la toile. L'acteur parle et agit seul sur l'avant-scène. A la fin du dernier monologue, il sort, et le rideau, se levant, laisse à découvert tous les exécutans pour le final. Pour l'exécution dramatique, il est indispensable que l'acteur chargé du personnage de *l'Artiste* réunisse le talent du chant à celui de la déclamation ; sa voix est le *premier tenor*. En outre, il faut un autre *premier tenor* pour la ballade chantée derrière la scène, et une *basse-taille* énergique pour le capitaine de brigands.

Épisode

DE

LA VIE D'UN ARTISTE,

SYMPHONIE FANTASTIQUE EN CINQ PARTIES,

EXÉCUTÉE POUR LA PREMIÈRE FOIS LE 5 DÉCEMBRE 1830,

Au Conservatoire de Musique de Paris.

Programme.

Le compositeur a eu pour but de développer, *dans ce qu'elles ont de musical*, différentes situations de la vie d'un artiste. Le plan du drame instrumental, privé du secours de la parole, a besoin d'être exposé d'avance. Le programme suivant doit donc être considéré comme le texte parlé d'un opéra, servant à amener des morceaux de musique, dont il motive le caractère et l'expression.

RÊVERIES. — PASSIONS.

(Première Partie.)

L'auteur suppose qu'un jeune musicien, affecté de cette maladie morale qu'un écrivain célèbre appelle le

vague des passions, voit pour la première fois une femme qui réunit tous les charmes de l'être idéal que rêvait son imagination, et en devient éperdûment épris. Par une singulière bizarrerie, l'image chérie ne se présente jamais à l'esprit de l'artiste que liée à une *pensée musicale,* dans laquelle il trouve un certain caractère passionné, mais noble et timide comme celui qu'il prête à l'objet aimé.

Ce reflet mélodique avec son modèle le poursuivent sans cesse comme une double *idée fixe.* Telle est la raison de l'apparition constante, dans tous les morceaux de la symphonie, de la mélodie qui commence le premier *allegro.* Le passage de cet état de rêverie mélancolique, interrompue par quelques accès de joie sans sujet, à celui d'une passion délirante, avec ses mouvemens de fureur, de jalousie, ses retours de tendresse, ses larmes, etc., est le sujet du premier morceau.

UN BAL.

(Deuxième Partie.)

L'artiste est placé dans les circonstances de la vie les plus diverses, au milieu *du tumulte d'une fête,* dans la paisible contemplation des beautés de la nature ; mais partout, à la ville, aux champs, l'image chérie vient se présenter à lui et jeter le trouble dans son âme.

SCÈNE AUX CHAMPS.

(Troisième Partie.)

Se trouvant un soir à la campagne, il entend au loin

deux pâtres qui dialoguent un ranz de vaches; ce duo pastoral, le lieu de la scène, le léger bruissement des arbres doucement agités par le vent, quelques motifs d'espérance qu'il a conçus depuis peu, tout concourt à rendre à son cœur un calme inaccoutumé et à donner à ses idées une couleur plus riante. Il réfléchit sur son isolement; il espère n'être bientôt plus seul... Mais si elle le trompait!... Ce mélange d'espoir et de crainte, ces idées de bonheur troublées par quelques noirs pressentimens, forment le sujet de l'*adagio*. A la fin, l'un des pâtres reprend le ranz de vaches; l'autre ne répond plus... Bruit éloigné de tonnerre... Solitude... Silence...

MARCHE DU SUPPLICE.

(Quatrième Partie.)

Ayant acquis la certitude que non-seulement celle qu'il adore ne répond pas à son amour, mais qu'elle est incapable de le comprendre, et que, de plus, elle en est indigne, l'artiste s'empoisonne avec de l'opium. La dose du narcotique, trop faible pour lui donner la mort, le plonge dans un sommeil accompagné des plus horribles visions. Il rêve qu'il a tué celle qu'il aimait, qu'il est condamné, conduit au supplice, et qu'il assiste à *sa propre exécution*. Le cortége s'avance aux sons d'une marche tantôt sombre et farouche, tantôt brillante et solennelle, dans laquelle un bruit sourd de pas graves succède sans transition aux éclats les plus bruyans. A la fin de la marche, les quatre premières mesures de *l'idée fixe* reparaissent comme une dernière pensée d'amour interrompue par le coup fatal.

SONGE D'UNE NUIT DU SABBAT.

(Cinquième Partie.)

Il se voit au sabbat, au milieu d'une troupe affreuse d'ombres, de sorciers, de monstres de toute espèce, réunis pour ses funérailles. Bruits étranges, gémissemens, éclats de rire, cris lointains auxquels d'autres cris semblent répondre. La mélodie aimée reparaît encore, mais elle a perdu son caractère de noblesse et de timidité; ce n'est plus qu'un air de danse ignoble, trivial et grotesque : c'est *elle* qui vient au sabbat......... Rugissement de joie à son arrivée... Elle se mêle à l'orgie diabolique... Glas funèbre, parodie burlesque du *Dies iræ* (1), *ronde du Sabbat*. La ronde du Sabbat et le *Dies iræ* ensemble.

(1) Hymne chanté dans les cérémonies funèbres de l'église catholique.

LE RETOUR A LA VIE.

MÉLOLOGUE.

L'ARTISTE *encore faible et chancelant.*

Dieu! je vis encore....... Il est donc vrai, la vie comme un serpent s'est glissée dans mon cœur pour le déchirer de nouveau...... Mais si ce perfide poison a trompé mon désespoir, comment ai-je pu résister à un pareil songe?... Comment n'ai-je pas été brisé par les étreintes horribles de la main de fer qui m'avait saisi?... Ce supplice, ces juges, ces bourreaux, ces soldats, les clameurs de cette populace, ces pas graves et cadencés, tombant sur mon cœur comme des marteaux de cyclopes.....

La voir, l'entendre, elle! elle!... environnée d'êtres infâmes, souillée de leurs caresses et souriant à sa propre flétrissure; sa danse sans pudeur, sa voix de bacchante dominant les cris de l'orgie; puis ces cloches, cet ironique chant de mort, religieux et impie, funèbre et burlesque, emprunté à l'église par l'enfer pour une insultante parodie!... Et encore elle, toujours elle, avec son inexplicable sourire, conduisant la ronde infernale autour de mon tombeau.

Quelle nuit!... Au milieu de ces tortures, j'ai dû pousser des cris; Horatio m'aurait-il entendu?... Non; voilà encore la lettre d'adieux que je lui avais laissée; s'il fût

entré, il l'aurait prise, et... (*Piano, prélude de la ballade.*)

Je l'entends; calme et tranquille, il est déjà à son piano; il ignore tout.

(On entend derrière la scène une voix chantant avec accompagnement de piano les couplets suivans :)

1^{er}. Couplet.

« L'onde frémit, l'onde s'agite,
» Au bord est un jeune pêcheur ;
» De ce beau lac le charme excite
» Dans l'âme une molle langueur.
» A peine il voit, à peine il guide
» Sa ligne errante sur les flots:
» Tout à coup sur le lac limpide
» S'élève la nymphe des eaux. »

L'ARTISTE.

Je ne me trompe pas, c'est la ballade du pêcheur de Goëthe, qu'Horatio traduisit, et dont je fis la musique pour lui plaire il y a quatre ou cinq ans. Nous étions heureux alors: son sort n'a pas changé, et le mien..... (*La voix continue.*)

2^e ET 3^e. Couplets.

« Elle disait d'une voix tendre,
» D'une voix tendre elle chantait,
» Et sans songer à se défendre
» Le jeune pêcheur écoutait.
— » Si tu savais la douce vie
» Des sujets heureux sous ma loi,
» Leur destin te ferait envie,
» Tu voudrais vivre auprès de moi. »

« Du beau soleil vois la lumière
» Descendre dans mes flots d'azur ;
» Vois dans mes flots Phœbé se plaire,
» Et briller d'un éclat plus pur.
» Vois comme le ciel sans nuage
» Dans mes vagues paraît plus beau;
» Vois enfin, vois ta propre image
» Qui te sourit du fond de l'eau. »

4°. COUPLET (chanté avec plus de mouvement et d'agitation.)

« L'onde frémit, l'onde s'agite,
» Vient mouiller les pieds du pêcheur;
» Il entend la voix qui l'invite,
» Il cède à son charme trompeur.
» Elle disait d'une voix tendre,
» D'une voix tendre elle chantait;
» Sans le vouloir, sans se défendre,
» Il suit la nymphe.... il disparaît.

L'ARTISTE.

Quel étrange hasard!... Cette allusion évidente à mon fatal égarement, cette musique, la voix qui la chante, ne semblent-elles pas me dire que je dois vivre encore pour mon art et pour l'amitié?

Vivre!... mais vivre pour moi, c'est souffrir! et la mort c'est le repos... Les doutes d'Hamlet ne me tourmentent guères; je ne cherche pas à approfondir *quels seront nos songes quand nous aurons été soustraits au tumulte de cette vie*, ni à connaître la carte de *cette contrée inconnue d'où nul voyageur ne revient*..... Hamlet! profonde et désolante conception, que de mal tu m'as

fait ! Oh ! il n'est que trop vrai, Shakespeare a opéré en moi une révolution qui a bouleversé tout mon être. Moore, avec ses douloureuses mélodies, est venu achever l'ouvrage de l'auteur d'Hamlet. Ainsi le zéphyr, soupirant sur les ruines d'un temple renversé par une secousse volcanique, les couvre peu à peu de sable et en efface enfin jusqu'au dernier débris.

Et pourtant j'y reviens sans cesse; je me suis laissé fasciner par le terrible génie..... Comme c'est beau, vrai et pénétrant, ce discours du spectre royal, dévoilant au jeune Hamlet le crime qui l'a privé de son père ! Il m'a toujours semblé que ce morceau pourrait être le sujet d'une composition musicale pleine d'un grand et sombre caractère. Je n'y suis que trop bien disposé en ce moment... Déjà je sens se mettre en jeu, malgré moi, la singulière faculté dont je suis doué, de penser la musique si fortement, que j'aie pour ainsi dire à mes ordres des exécutans imaginaires qui m'émeuvent comme si je les entendais en réalité. Souvent c'est l'effet de la réflexion; quelquefois, de mon imagination enflammée; l'orchestre idéal part alors comme la foudre, sans qu'il me soit possible de régler ses mouvemens. (*Il médite.*) Ici... oui... il faut une instrumentation sourde... une harmonie large et sinistre... une lugubre mélodie... un chœur sans harmonie, par octaves... en langue étrange, semblable à une grande voix émanée d'un monde inconnu, incompréhensible pour nous.

N°. 2.

CHŒUR D'OMBRES IRRITÉES.

CHŒUR ET ORCHESTRE.

» O sonder foul, sonder foul leimi,
» Sonder rak simoun irridor!
» Muk lo meror, muk lunda merinunda
» Farerein lira moretisso. O sonder foul!!!
» Rake liri merinunda, sime lotou lirirein
» Sonder rak simoun irridor,
» Muk lo meror, muk landa merinunda
» Ni farerein lira moretisso.
» Nir mulich dotos!!! Sime nerina,
» Sereno riko lu lu chun nerino,
» Saretra sitti sitti mombo
» Irmensul for gas meneru,
» Sol Irmensul for gas meneru. (1) »

L'ARTISTE.

O Shakespeare! Shakespeare! toi dont les premières années passèrent inaperçues, dont l'histoire est presque aussi incertaine que celles d'Ossian et d'Homère, quelles traces éblouissantes a laissées ton génie! Colosse tombé dans un monde de nains, que tu es peu compris! Un grand peuple t'adore, il est vrai, mais tant d'autres te blasphêment. Sans te connaître, sur la foi d'écrivains

(1) Ancien dialecte du Nord.

sans âme, qui pillaient tes trésors en te dénigrant, on t'accuse de barbarie... L'auteur de Roméo et de Coriolan, le créateur de caractères tels que ceux de Desdémone, d'Ophélie, de Juliette et de Cordelia, le père du délicieux Ariel, un barbare !...

Le même sort était réservé à Beethoven. Avant qu'un sublime orchestre eût révélé aux Français ses prodigieuses symphonies, et, de sa main puissante, forcé les fronts les plus rebelles à se courber devant la statue du grand homme, que n'avait-on pas dit? Que de cris! que d'injures! Aujourd'hui même, connaît-on le nombre étonnant des magnifiques compositions qu'il jeta, pour ainsi dire, au vent, en les écrivant pour le piano? Élans spontanés d'une âme brûlante, profondes et sublimes méditations, où le génie de l'auteur semble, en planant dans les cieux, conserver encore des souffrances de la terre un mélancolique souvenir..., inappréciés, presque inconnus... La plupart des exécutans ne peuvent les rendre, et ceux qui le pourraient ne le veulent pas. « Il faut des succès dans le monde, disent-ils, et Bee-
» thoven ennuierait. » Oui, des êtres dépourvus de sensibilité et d'imagination, à la tête prosaïque, au cœur sec et froid... Malheureusement, ils abondent dans l'empire de la mode, et veulent encore s'établir juges de ce qui ne fut jamais fait pour eux.

Mais les plus cruels ennemis du génie sont ces habitans du temple de la routine, prêtres fanatiques, qui immoleraient à leur stupide déesse une hécatombe d'idées neuves, s'il leur était donné d'en découvrir jamais. Ces modérés, qui veulent tout concilier, et pensent raisonner

sainement des arts, parce qu'ils en parlent de sang-froid; et surtout ces profanateurs qui osent porter la main sur les ouvrages originaux, leur font subir d'horribles mutilations, qu'ils appellent *corrections* et *arrangemens* (1), pour lesquels, disent-ils, *il faut beaucoup de goût.* Malédiction! Quand je vois d'inutiles insectes venir s'abattre en bourdonnant sur les plus brillantes fleurs du riche domaine de l'imagination, je ne puis m'empêcher de les comparer à ces importuns oiseaux qui peuplent les jardins publics, se perchent avec arrogance sur les plus belles statues, et quand ils ont sali de leur excrément le front de Jupiter, le bras d'Hercule ou le sein de Vénus, se pavanent, fiers et satisfaits, comme s'ils venaient de pondre un œuf d'or. Oh! une société composée de pareils élémens, pour un artiste, est pire que l'enfer. (*Avec une exaltation sombre et toujours croissante.*) J'ai envie d'aller dans le royaume de Naples ou dans la Calabre demander du service à quelque chef de Bravi; dussé-je n'être que simple brigand. Oui, c'est ce qui me convient. De poétiques superstitions; une madone protectrice; de riches dépouilles amoncelées dans les cavernes; des femmes échevelées, palpitantes d'effroi; un concert de cris d'horreur, accompagné d'un orchestre de carabines, sabres et poignards; du sang et du lacryma-christi; un lit de lave bercé par les tremblemens de terre..; allons donc, voilà la vie!...

(1) Voir dans les OEuvres du grand poëte ARRANGÉ même en Angleterre, ce que Byron appelait *une salade de Shakspeare et de Dryden.*

N°. 3.

SCÈNE DE LA VIE DE BRIGAND.

CHANT, CHŒUR ET ORCHESTRE.

Chanson en prose cadencée.

LE CAPITAINE.

1er. Couplet.

« J'aurais encor cent ans à vivre, cent ans
» et plus, riche et content, j'aimerais mieux
» être brigand que pape ou maître d'un empire!
» A la montagne, amis, partons! (*Chœur.*) Par-
» tons. (*Le capitaine seul.*) L'ermite nous dira
» la messe, puis nous boirons à ma princesse,
» dans le crâne de son amant. »

2e. Couplet. (CHŒUR.)

« Allons, ces belles éplorées demandent des
» consolateurs ; séchons leurs pleurs et consa-
» crons tous leurs colliers à la Madone. Le vieil
» ermite nous attend ; nous devons aller à
» confesse, puis nous boirons à nos princesses,
» dans le crâne de leurs amans. »

3e. Couplet.

LE CAPITAINE (*seul*).

« La mienne ne voulait pas suivre *un capi-*
» *taine de brigands*. (*Chœur : éclats de rire.*)

» Ah! ah! ah! ah! (*Le capitaine seul.*) *Le*
» *prince est mort, le prince est mort, je veux*
» *mourir*, s'écriait-elle; malgré ses cris nous
» l'emportons. (*Chœur.*) Nous l'emportons. (*Le*
» *capitaine seul.*) Le lendemain un peu moins
» fière, je la fis boire la première dans le crâne
» de son amant. »

4ᵉ. Couplet.

Tous les Brigands et LE CAPITAINE.

« Fidèles et tendres colombes, vos chevaliers
» sont morts; eh bien! mourir pour vous fut
» leur destin, bientôt vous rirez avec d'autres.
» Vous aimez tant le changement : nous con-
» naissons le cœur des femmes, oui demain nous
» boirons ensemble dans le crâne de vos amans.
» Tra, la, la, la, la, ra, la, la, la, la. A la mon-
» tagne.... Le vieil ermite nous attend. (*Les*
» *brigands seuls.*) Capitaine, nous sommes
» prêts,... nous te suivons. (*Tous.*) Allons!!...
» à la montagne... »

L'ARTISTE.

Comme mon esprit flotte incertain!... De ce monde frénétique je passe maintenant aux rêves les plus enivrans.

La douce espérance, rayonnant sur mes joues flétries, les force de se tourner encore vers les cieux..... Je me vois, dans l'avenir, couronné par l'amour; la porte de l'enfer, repoussée par une main chérie, se referme; je respire plus librement; mon cœur, frémissant encore d'une angoisse mortelle, se dilate de bonheur; un ciel bleu se pare d'étoiles au-dessus de ma tête; une brise

harmonieuse m'apporte de lointains accords, qui me semblent un mystérieux écho de la voix adorée; des larmes de tendresse viennent enfin rafraîchir mes paupières encore brûlantes des pleurs de la rage et du désespoir. Je suis heureux, et mon ange sourit en admirant son ouvrage; son âme noble et pure scintille sous ses longs cils noirs modestement baissés; une de ses mains dans les miennes, je chante, et son autre main, errant sur les cordes de la harpe, accompagne languissamment mon hymne de bonheur.

N°. 4.

LE CHANT DE BONHEUR.

L'ARTISTE CHANTE.

Prose cadencée.

CHANT ET ORCHESTRE.

« O mon bonheur! ma vie! mon être tout
» entier! mon dieu! mon univers! est-il auprès
» de toi quelque bien que j'envie? Je te vois,
» tu souris, les cieux me sont ouverts! L'ivresse
» de l'amour est presqu'une souffrance; ce
» tendre abattement est plus délicieux! Oh!
» penche un seul instant cette tête charmante;
» viens ma belle adorée : sur mon cœur éperdu
» viens rendre ce baiser. »

(Il demeure quelques instants dans ses pensées, pendant que l'orchestre continue.)

(*Parlé.*) Oh! que ne puis-je la trouver, cette Juliette, cette Ophélie, que mon cœur appelle! Que ne puis-je m'enivrer de cette joie mêlée de tristesse que donne le véritable amour; et un soir d'automne, bercé avec elle par le vent du nord sur quelque bruyère sauvage, m'endormir enfin dans ses bras d'un mélancolique et dernier sommeil!... L'ami témoin de nos jours fortunés creuserait lui-même notre tombe au pied d'un chêne, suspendrait à ses rameaux la harpe orpheline, qui, doucement caressée par le sombre feuillage, exhalerait encore un reste d'harmonie. A ce funèbre concert, sa mémoire fidèle mêlant le souvenir de mon *chant de bonheur*, ses larmes couleraient, et il sentirait un frisson inconnu parcourir ses veines, en songeant au temps,... à l'espace,... à l'amour,... à l'oubli.....

N°. 5.

LES DERNIERS SOUPIRS DE LA HARPE.

SOUVENIRS.

ORCHESTRE SEUL.

..
..
..
..
..

L'ARTISTE.

Mais pourquoi m'abandonner à ces poétiques illusions? Ah! ce n'est pas en contemplant de pareils tableaux que je puis me réconcilier avec la vie. Nouveau Faust, plus incrédule, aussi dégoûté des sensations vulgaires, et non moins affamé de bonheur, je n'ai pas comme lui la ressource de la magie pour réaliser mes rêves..... La mort ne veut pas de moi;... je me suis jeté dans ses bras, elle m'en repousse avec indifférence.

Vivons donc, et que l'art sublime auquel je dois les rares éclairs de bonheur qui ont brillé sur ma sombre existence, me console et me guide dans le triste désert qui me reste à parcourir. O musique! maîtresse fidèle et pure, respectée autant qu'adorée, ton ami, ton amant t'appelle à son secours; viens, viens, déploie tous tes charmes, enivre-moi, environne-moi de tous tes prestiges, sois touchante, fière, simple, parée, riche, belle; viens, viens, je m'abandonne à toi! Dieu! il y a peut-être encore tant de choses grandes et neuves à faire pour un esprit libre et hardi; le champ des défrichemens est si vaste. Nouveau Colomb, Beethoven a découvert une autre Amérique, à laquelle il manque un Cortez et un Pizarro pour l'explorer. Heureux ceux auxquels une si glorieuse tâche est réservée!... Mais ces intrépides aventuriers trouveront-ils des armes et des soldats? les armateurs voudront-ils leur confier des vaisseaux? Ah! je crains bien que le Mexique et le Pérou ne demeurent encore longtemps inconnus. Décourageantes pensées! Eh! pourquoi réfléchir? Je n'ai pas de plus mortelle ennemie que la

réflexion, il faut l'éloigner de moi. De l'action, de l'action, et elle va fuir. Écrivons,... choisissons un sujet original dont les couleurs sombres soient exclues..... J'y pense; cette fantaisie sur le drame de *la Tempête* de Shakespeare, dont le plan est déjà esquissé,..... je puis l'achever.

Oui, un magicien qui trouble et appaise à son gré les élémens, de gracieux esprits qui lui obéissent, une douce et timide vierge, un jeune homme passionné, un sauvage stupide, tant de scènes variées terminées par le plus brillant dénouement, sont de vives oppositions; je m'en empare. Des chœurs d'*esprits de l'air*, capricieusement jetés au travers de l'orchestre, tantôt adresseront, dans une langue sonore et harmonieuse, des accens pleins de douceur à la belle Miranda, tantôt des paroles menaçantes au grossier Caliban; et je veux que la voix de ces sylphes soit soutenue d'un léger nuage d'harmonie, que brillantera le frémissement de leurs ailes.

Justement voici l'heure où les nombreux élèves d'Horatio se rassemblent; confions-leur l'exécution de mon esquisse. L'ardeur de ce jeune orchestre me rendra la mienne; je pourrai reprendre et achever mon travail. Allons, que les esprits chantent et folâtrent! Que la tempête gronde, éclate et tonne! Que Ferdinand soupire! Que Miranda sourie tendrement! Que le monstrueux Caliban danse et mugisse! Que Prospero(1) commande en menaçant, et (*avec un accent religieux*) que Shakespeare me protége! (*Il sort; la toile se lève.*)

(1) Personnages de la Tempête.

N°. 6.

FANTAISIE DRAMATIQUE,

POUR CHŒURS ET ORCHESTRE,

SUR LA TEMPÊTE,

Drame de Shakespeare.

1er. CHŒUR D'ESPRITS DE L'AIR.

Miranda, Miranda, vien chi t'e destinato sposo, conoscerai l'amore, d'un novello viver l'aurora va spuntando per te. Miranda, Miranda!....

..
..

2e. CHŒUR.

Miranda, Miranda, é desso, é tuo sposo; sii felice, Miranda!.....

3e. CHŒUR.

Caliban, Caliban, horrido mostro, tem lo sdegno d'Ariello.....

4e. CHŒUR.

O Miranda, ei t'adduce, tu parti, non ti vedremo ormai; delle piagie dell'aura nostra sede, noi cercherem in vanno lo splendente e dolce fiorche sul la terra miravan. Addio, addio, Miranda...

VINCHON, fils et successeur de M^{me}. V^e. BALLARD,
Imprimeur, rue J.-J. Rousseau, n. 8.

www.ingramcontent.com/pod-product-compliance
Lightning Source LLC
Chambersburg PA
CBHW030131230526
45469CB00005B/1904